吳讓之書法名品

中國碑帖名品

二編

〔三十八〕

崔子玉座右銘
謝東宮齊米啓
陸機演連珠

上海書畫出版社

《中國碑帖名品》（二編）編委會

編委會主任

　　王立翔

編委（按姓氏筆畫爲序）

　　王立翔　田松青

　　朱艷萍　張恒烟

　　孫稼阜　馮　磊

　　馮彦芹

本册責任編輯

　　張恒烟　馮彦芹

本册釋文注釋

　　俞　豐　鄭力勝

　　陳鐵男

本册圖文審定

　　田松青

前言

中華文明綿延五千餘年，文字實具第一功。從倉頡造字而雨粟鬼泣的傳說起，歷經華夏子民智慧聚集、薪火相傳，終使漢字生生不息、蔚爲壯觀。伴隨着漢字發展而成長的中國書法，基於漢字象形表意的特性，在一代又一代書寫者的努力之下，最終超越其實用意義，成爲一門世界上其他民族文字無法企及的純藝術，并成爲漢文化的重要元素之一。在中國知識階層看來，書法是中國人『澄懷味象』、寓哲理於詩性的藝術最高表現方式，她净化、提升了人的精神品格，歷來被視爲『道』『器』合一。而事實上，中國書法確實包羅萬象，從孔孟釋道到各家學說，從宇宙自然到社會生活，中華文化的精粹，在其間都得到了種種反映，對漢書法無愧爲中華文化的載體。書法又推動了漢字的發展，篆、隸、草、行、真五體的嬗變和成熟，源於無數書家承前啓後、對漢字美的不懈追求，多樣的書家風格，則愈加顯示出漢字的無窮活力。那些最優秀的『知行合一』的書法家們是中華智慧的實踐者，他們匯成的這條書法之河印證了中華文化的發展。

因此，學習和探求書法藝術，實際上是瞭解中華文化最有效的一個途徑。歷史證明，漢字及其書法衝破了民族文化的隔閡和時空的限制，在世界文明的進程中發生了重要作用。我們堅信，在今後的文明進程中，這一獨特的藝術形式，仍將發揮出巨大的力量。然而，在當代這個社會經濟高速發展、不同文化劇烈碰撞的時期，書法也遭遇前所未有的挑戰，而漢字書寫的退化，或許是書法之道出現踟蹰不前窘狀的重要原因。因此，有識之士深感傳統文化有『迷失』和『式微』之虞。書法藝術的健康發展，有賴於對中國文化、藝術真諦更深刻的體認，匯聚更多的力量做更多務實的工作，這是當今從事書法工作的專業人士責無旁貸的重任。

有鑒於此，上海書畫出版社以保存、還原最優秀的書法藝術作品爲目的，從系統觀照整個書法史藝術進程的視綫出發，於二〇一一年至二〇一五年間出版《中國碑帖名品》叢帖一百種，受到了廣大書法讀者的歡迎，成爲當代書法出版物的重要代表。爲了能夠更好地呈現中國書法的魅力，滿足讀者日益增長的需求，我們決定推出叢帖二編。二編將承續前編的編輯初衷，擴大名作的匯集數量，進一步提升品質，以利讀者品鑒到更多樣的歷代書法經典，獲得對中國書法史更爲豐富的認識，促進對這份寶貴遺産更深入的開掘和研究。

上海書畫出版社

簡 介

吳讓之（一七九九—一八七〇），初名廷颺，字熙載，後更字讓之，亦作攘之。別署晚學生、晚學居士、方竹丈人、匏瓜室等。江蘇儀徵（今江蘇省儀徵市）人。晚清著名書法家、篆刻家。行草書師包世臣，篆刻取法鄧石如，秉承乾嘉學風，博通經史、輿地、金石等學，著有《通鑒地理今釋》等，協助吳雲編纂《二百蘭亭齋收藏金石記》。長期寓居揚州，以書畫刻印為生。晚年益困，栖身寺廟，鬻書為生，潦倒而終。其篆刻追摹秦漢，又自成面目，以篆法入印，氣象駿邁，質而不滯，開啓門派先河。其書法以篆隸聞名，字勢修揚疏朗，風格穩健典雅，在晚清書壇頗受贊譽。

《崔子玉座右銘》，篆書，紙本，四屏，每屏縱一百三十三厘米，橫二十七點五厘米。內容為東漢崔瑗所作《座右銘》，皆為修身處事之警語。是作於長勢中取風姿，圓潤中得通暢，用筆渾融清健，體勢雅逸穩重。今私人藏。

《謝東宮賚米啓》，篆書，紙本，四屏，每屏縱一百六十八厘米，橫四十點五厘米。內容為南北朝時期庚肩吾為答謝太子蕭綱贈米而作的駢文體謝函。原為日本小林斗盦舊藏，今私人藏。

《陸機演連珠》，篆書，紙本，現存十屏，本作品原作應是十二屏，現缺其中第三和第十一屏，詳見注釋中的說明）。每屏縱一百七十三厘米，橫四十三厘米。內容為西晉陸機所作連珠體駢文，為文學史上的名篇。此作單字尺寸縱約二十三厘米，橫約十二厘米，是吳讓之少有的大字精品。其滿幅縱橫奇崛，老辣雄強，拙中寓巧，蕭穆醇厚，為吳氏晚年佳作。今私人藏。

崔子玉座右銘

雀甲王聖之銘

鹿道人坐桓臾說已坐

長孜人順勿金肩孜順

勿世學不正墓雀仁

蠲紀絅隱也不後斬語

讓庸何陽使復君過寶

吳昌碩

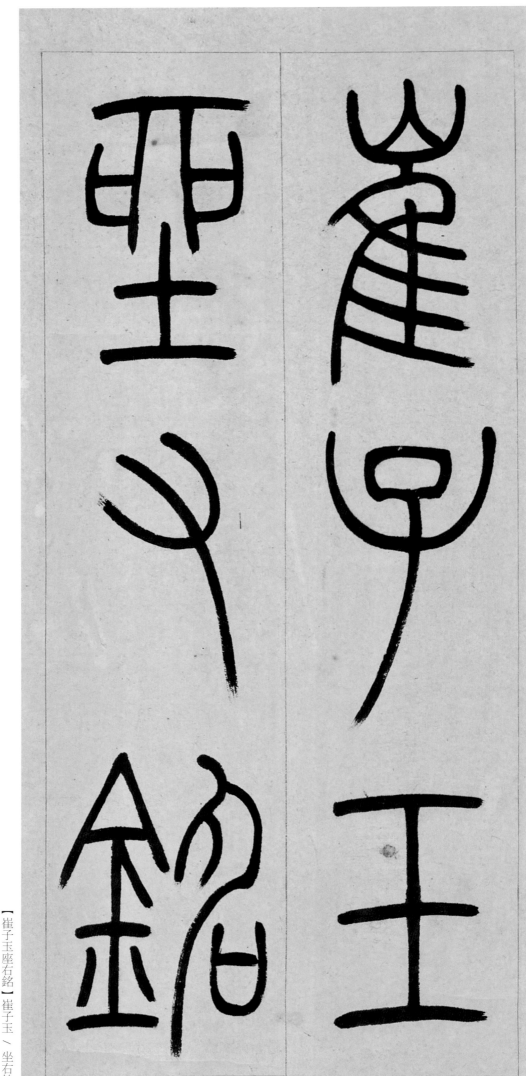

【崔子玉座右銘】崔子玉 / 坐右銘。

崔子玉：崔瑗，字子玉，涿郡安平（今河北安平）人。東漢著名書法家、文學家。崔駰之子，早孤。銳志好學，能傳其父業。年十八，游學京師，研習諸術，因事數入牢獄。四十歲時始為郡吏，遷汲縣令，濟北相。後遭光祿大夫杜喬用臧罪彈劾，崔瑗上書辯白，終得免罪。不久病卒，年六十六。長於辭賦、碑銘等，皆當時翹楚。善書，猶精章草，與杜度并稱『崔杜』。撰《草書勢》。《後漢書·崔駰列傳》有傳。《座右銘》收於《文選》，其內容為修身處事之警語，言辭精練，歷代文人多引以自省。坐，同『座』。

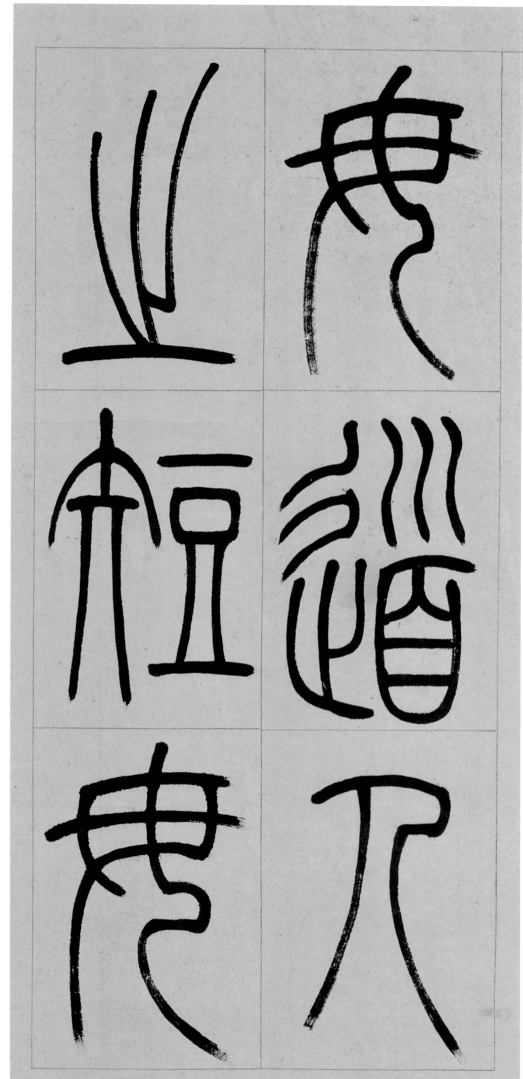

毋道人／之短，毋／

毋道人之短，毋說己之長：大意爲愼言自省。爲儒家、道家修身要

則，如《論語·衛靈公》：『君子求諸己，小人求諸人。』《老子》

二十四章：『自是者不彰，自伐者無功，自矜者不長。』大率如此。

施人：施恩於人。

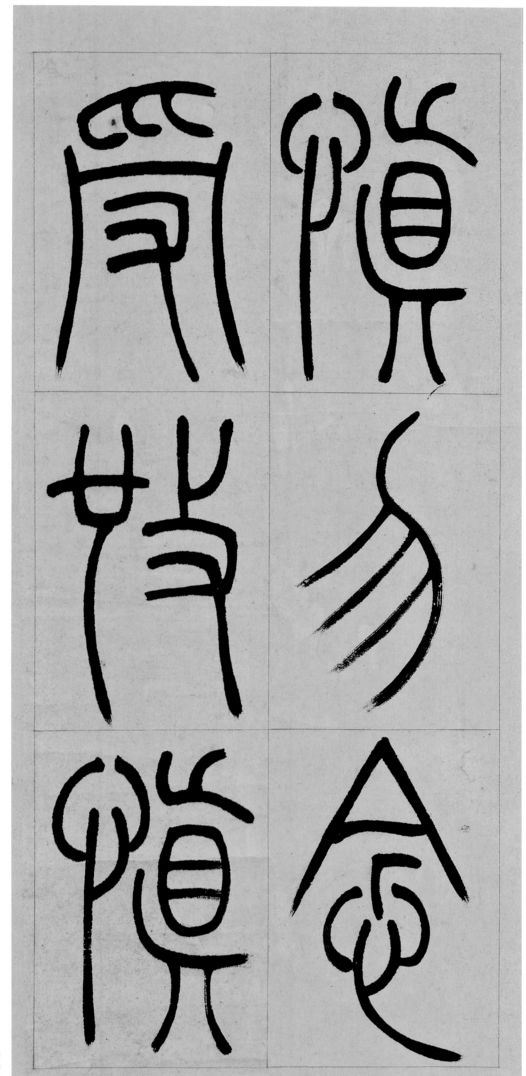

慎勿念，／ 受施慎 ／

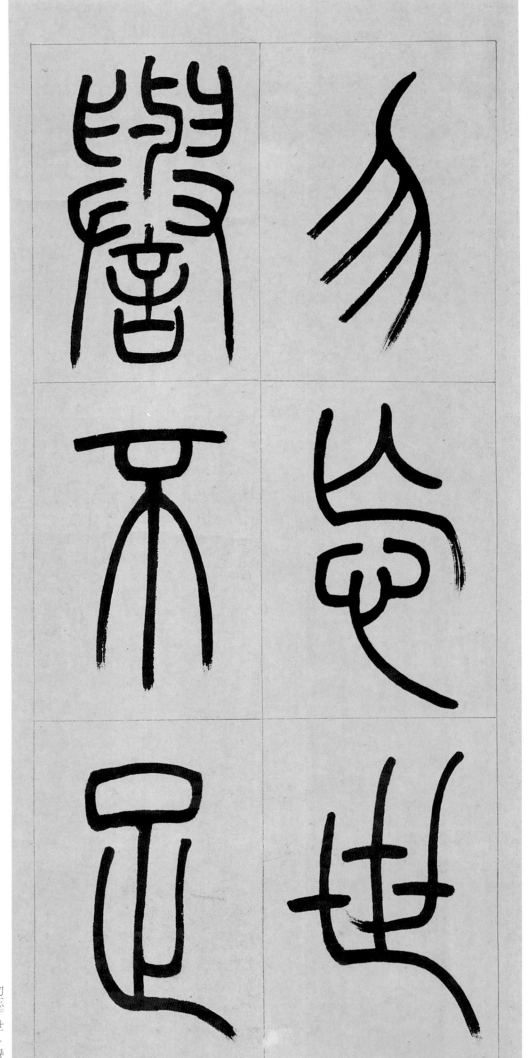

勿忘。世／譽不足／

世譽不足慕：世譽，世俗間的功利名譽。本句意近《老子》十三章：「何謂寵辱若驚？寵爲下，得之若驚，失之若驚，是謂寵辱若驚。」

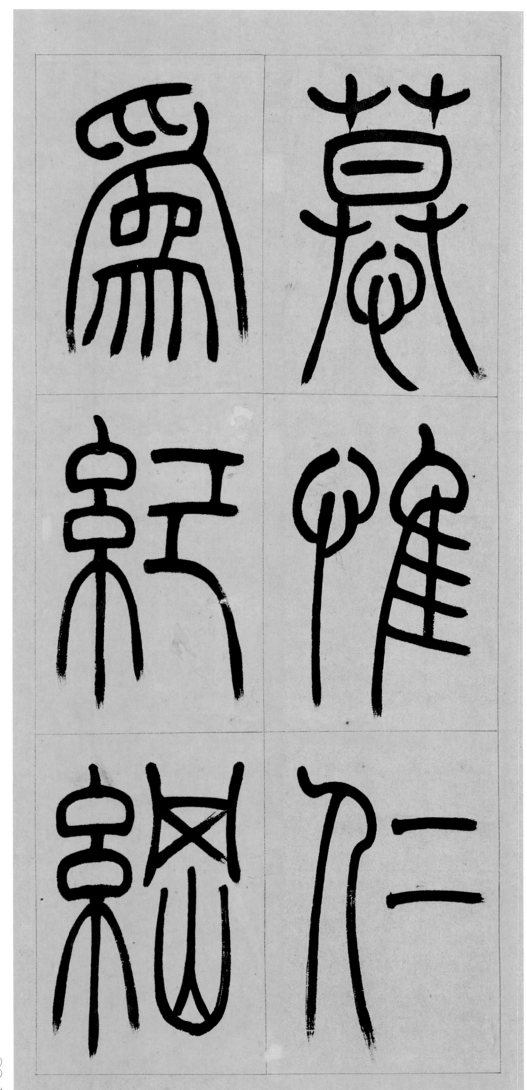

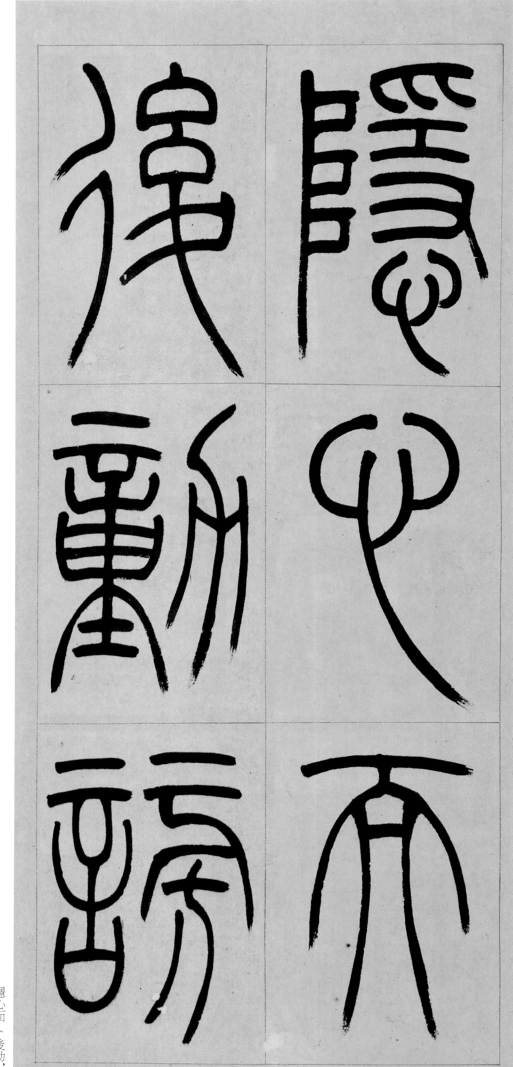

隱心：審度，忖度。《文選·崔瑗〈座右銘〉》李善注：「劉熙《孟子注》曰：『隱，度也。』」《周易》曰：「君子安其身而後動，易其心而後語。」《呂氏春秋》曰：「內反於心不慚，然後動也。」

議
庸
何

惕？
毋使

庸何：怎麼會。庸，意同『何』，同義詞連用。

惕：同『傷』。心憂。

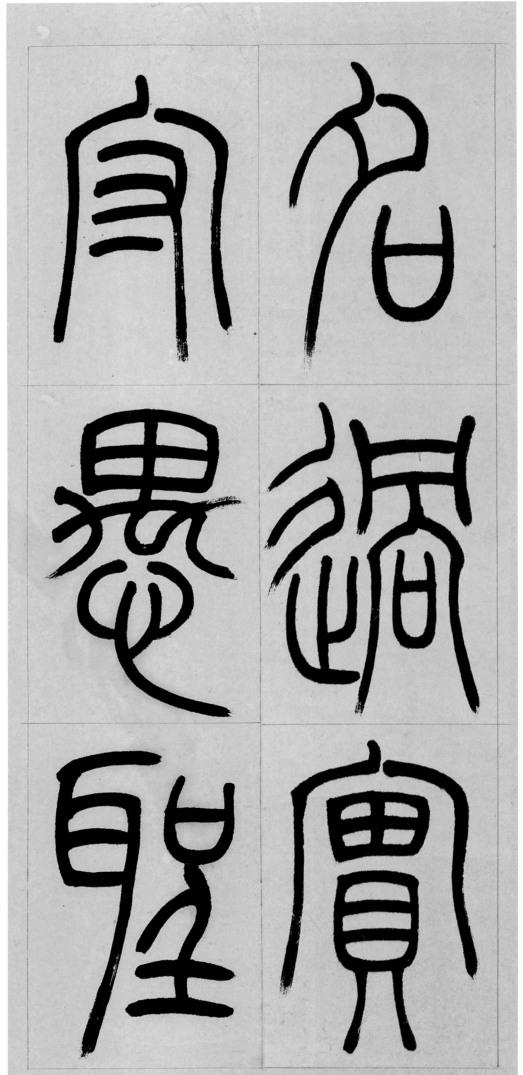

守愚聖所臧：抱樸守拙，不事巧偽，是聖賢所襃揚的品行。語出《孔子家語·三恕第九》：「子曰：「聰明睿智，守之以愚；功被天下，守之以讓。」」臧，稱頌，贊許。

所臧。在〉涅貴不〉

淄，曖曖內〈含光。柔／

在涅貴不淄：語出《論語·陽貨》：「子曰：不曰堅乎，磨而不磷；不曰白乎，涅而不淄。」涅，黑泥。《說文解字》：「黑土在水中也。」淄，染黑。

曖曖內含光：冥昧昏暗中透出所蘊含的光芒。比喻身懷至德，涵而不露。曖曖，迷蒙昏昧貌。《楚辭·離騷》：「時曖曖其將罷兮，結幽蘭而延佇。」洪興祖注：「曖，日不明也。」

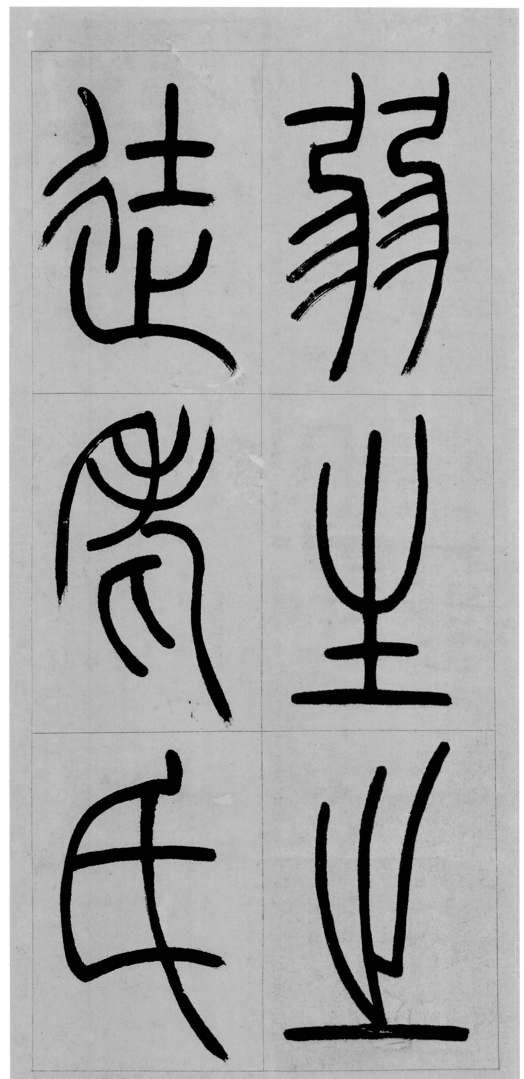

柔弱生之徒，老氏戒剛強：語出《老子》七十六章：「人之生也柔弱，其死也堅強。草木之生也柔脆，其死也枯槁。故堅強者死之徒，柔弱者生之徒。是以兵強則滅，木強則折。強大處下，柔弱處上。」《老子》三十六章：「柔弱勝剛強。」徒，類。彊，同「強」。

行行：剛強負氣貌。《論語·先進》：「子路，行行如也；冉有、子貢，侃侃如也。子樂。」何晏注：「鄭曰：『樂各盡其性。行行，剛強之貌。』」

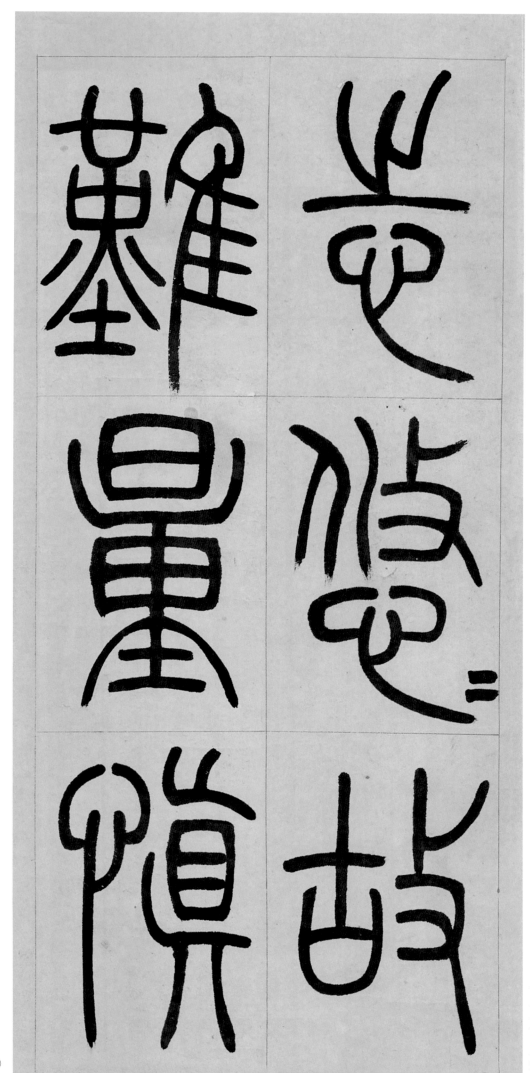

悠悠故難量：指隨着時間的推移，會引發難以估量的灾禍。

志，悠悠故／難量。慎／

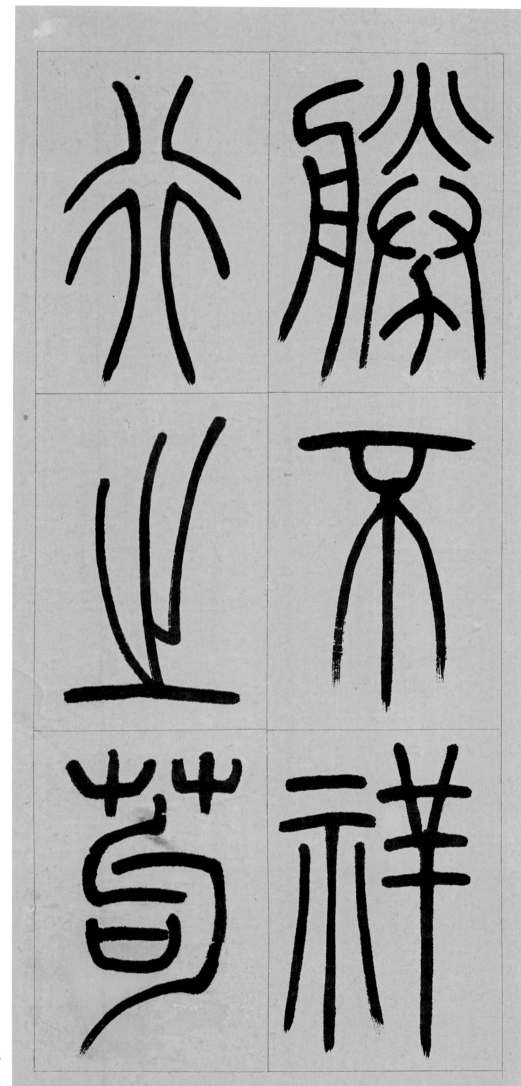

勝不祥。〈行之苟〉

知足勝不祥：自知滿足，清心寡欲，便能克化凶險不祥之事。語出
《老子》四十六章：『罪莫大於可欲，禍莫大於不知足，咎莫大於欲
得……故知足之足，常足矣。』

有恒，久久＼自芬芳。＼

謝東宮賚米啓

釋圍三兄先生厲書　庚慎之謝東宮貴米啟

灊之吳雲寶

【謝東宮賚米啓】溟水鳴／蟬，香聞／

《謝東宮賚米啓》：庾肩吾寫給梁太子蕭綱（後爲梁簡帝）的致謝函，内容爲感謝太子贈米接濟之事。此文爲當時流行的駢文，形式工整，辭藻華麗。賚，賞賜。

溟水：古水名，即今河南省魯山縣、葉縣境内的沙河。其發源於魯山縣伏牛山脉主峰堯山，爲淮河流域沙潁河水系支流。

香聞七里：形容溁水所產稻米香飄四溢。文選收張衡《南都賦》：『若其廚膳，則有華薌重秬，溁皋香粳。』

瓊山：山名，即崑崙山，傳説山上產大禾。文選收張協《七命》：『大梁之黍，瓊山之禾。』李善注：『瓊山禾，即崑崙之山木禾。《山海經》曰：「崑崙之上有木禾，長五尋，大五圍。」』

涵穎：傳本原作『合穎』，謂禾苗一莖生二穗，古人視爲祥瑞。謝莊《喜雨》：『合穎行盛茂，分穗方盈疇。』

七里：瓊／山涵穎、

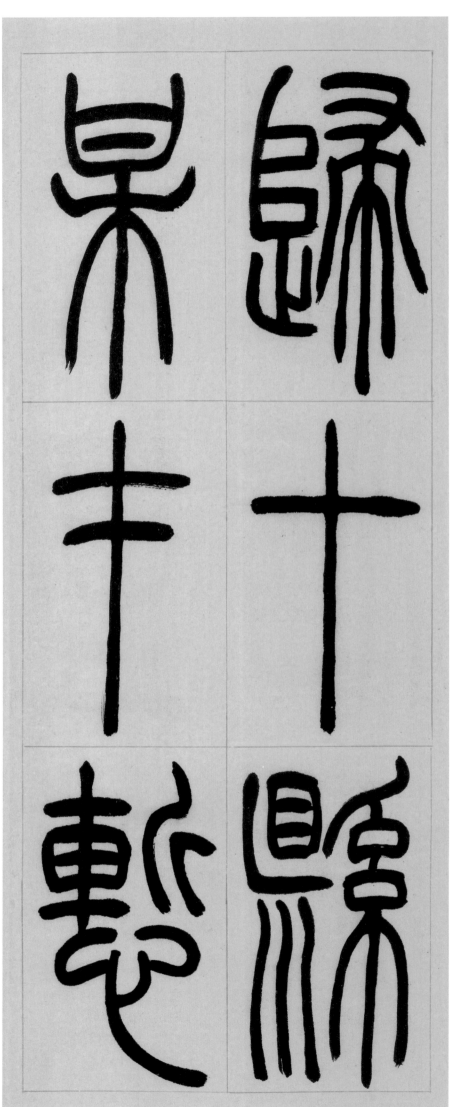

『租』歸十縣。／某才憼／

歸十縣：原文前漏書一『租』字。《後漢書·班彪傳》：『又舊制，太子食湯沐十縣。』按，此函爲答謝太子贈米，故用此典。

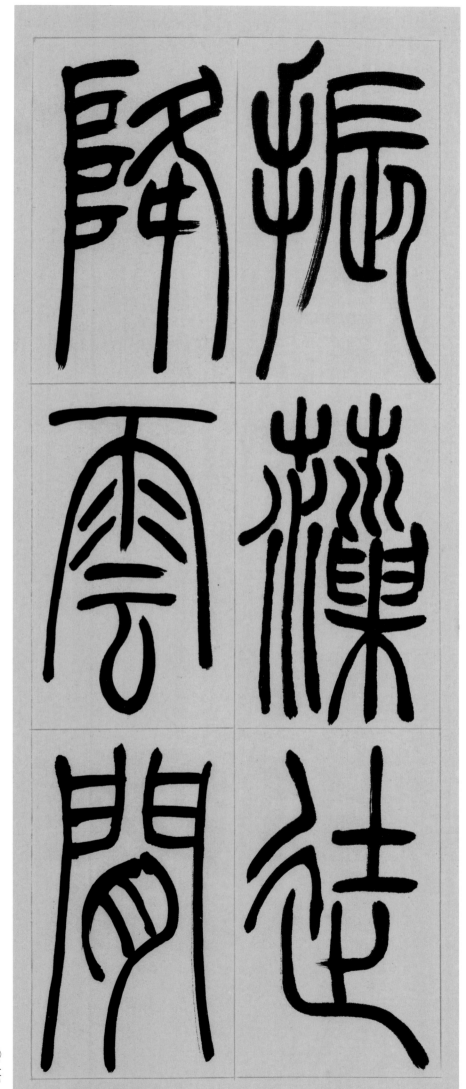

某才懿振藻：本句傳本作『肩吾人慚振藻』。振藻，顯揚文采。

振藻，徒＼降雲間＼

職濫更絲：傳本原作『職濫便繁』，大意指所擔任的職責經常沒有履行好，以致尸位素餐。便繁，即『便煩』，頻繁、屢次。絲，同『繁』。

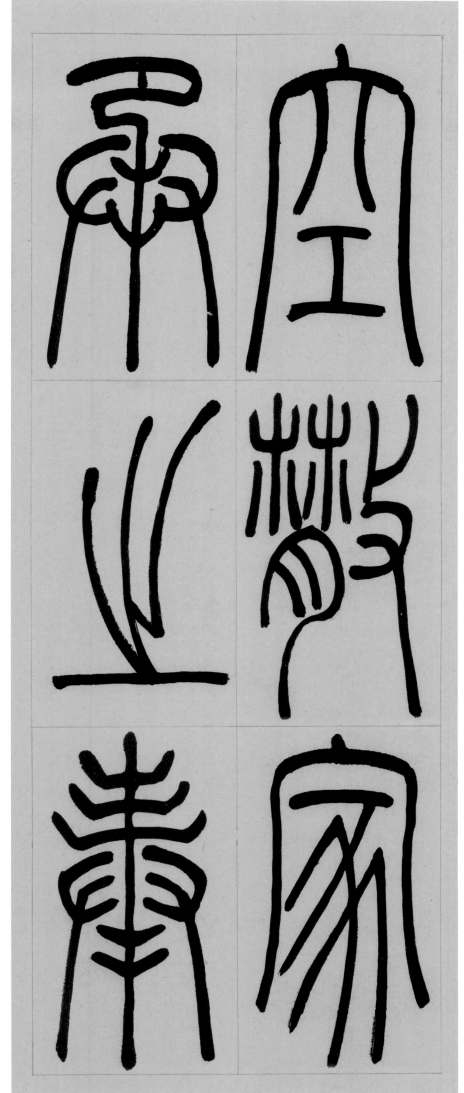

奉：古同『俸』。

空散家／承之奉。／

成珠：指『蚌病成珠』，此爲自謙之詞，指貧窮困苦、志不得申的文人。劉勰《文心雕龍·才略》：『敬通（馮衍）雅好辭說，而坎壈盛世，《顯志》自序，亦蚌病成珠矣。』

委地：蜷伏於地，比喻境況沒落。《莊子·養生主》：『謋然已解，如土委地。』

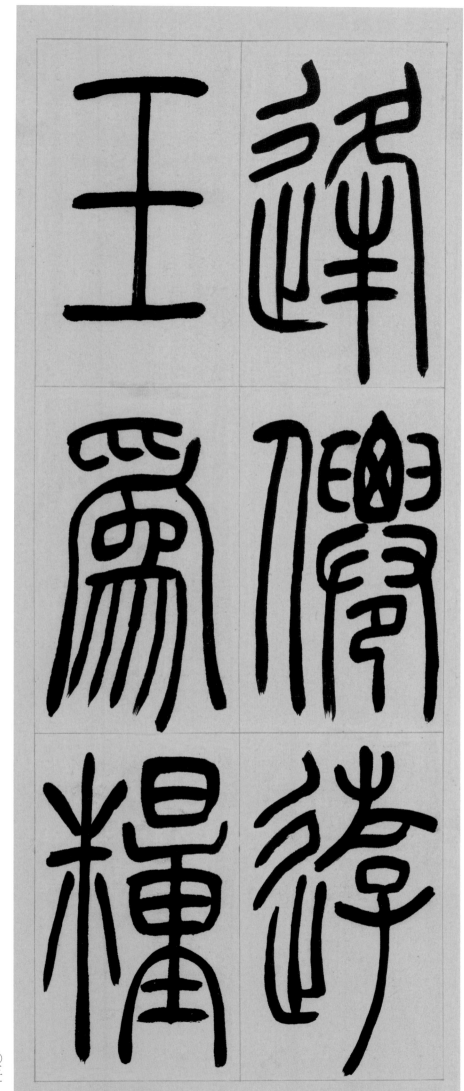

逢仙：指「劉阮入天台逢仙」故事。典出劉義慶《幽明錄》，漢明帝永平五年，剡縣劉晨、阮肇兩人共入天台山取穀皮，迷不得返，經十餘日，糧盡殆死。後遙見大桃樹得以充饑，并遇二仙女，相邀還家，乃入仙界，并相歡愉，流連忘返。半年後，二人思歸出山，而凡間已過七世，衆人無復相識。此處比喻饑寒交迫時得到救助。

逢僊：遊 ／ 玉爲糧，

珍踰人 ／ 楚。雞復 ／

遊玉為糧，珍踰人楚：典出《戰國策・楚策》：「蘇秦之楚，三日乃得見乎王。談卒，辭而行。楚王曰：「寡人聞先生，若聞古人。今先生乃不遠千里而臨寡人，曾不肯留，願聞其說。」對曰：「楚國之食貴於玉，薪貴於桂，謁者難得見如鬼，王難得見如天帝。今令臣食玉炊桂，因鬼見帝。」王曰：「先生就舍，寡人聞命矣。」」

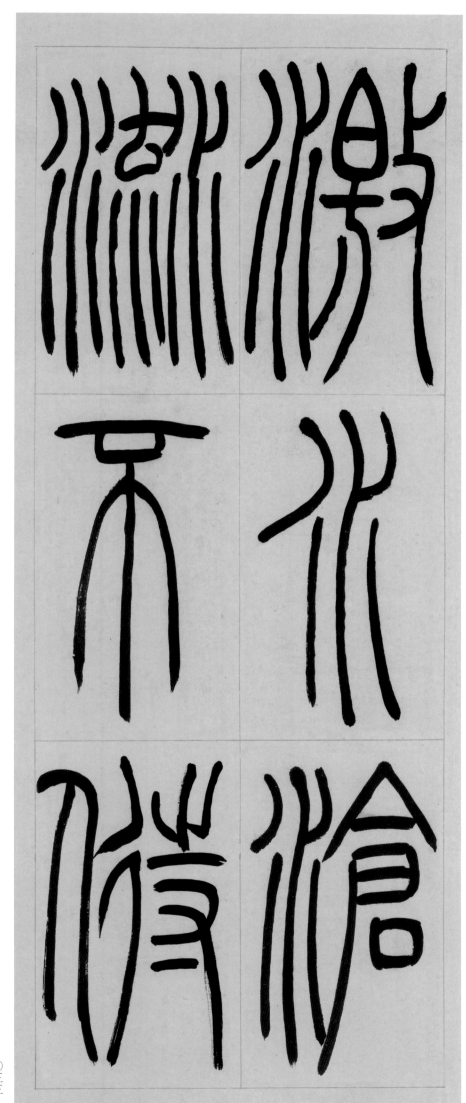

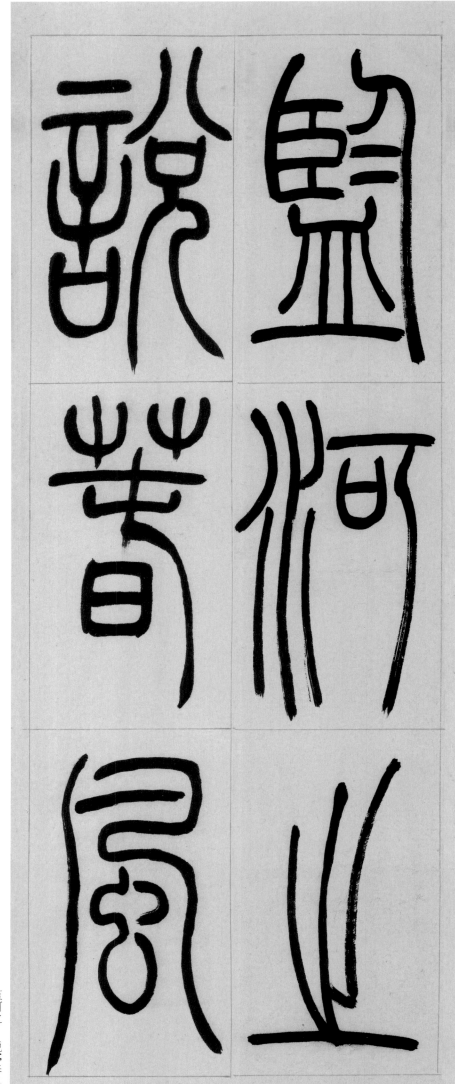

激水滄流，不待監河之說：指援手救濟，而非空許承諾。典出《莊子・外物》：「莊周家貧，故往貸粟於監河侯。監河侯曰：『諾。我將得邑金，將貸子三百金，可乎？』莊周忿然作色曰：『周昨來，有中道而呼者，周顧視，車轍中有鮒魚焉。周問之曰：「鮒魚來，子何爲者耶？」對曰：「我，東海之波臣也。君豈有斗升之水而活我哉？」周曰：「諾！我且南游吳越之王，激西江之水而迎子，可乎？」鮒魚忿然作色曰：「吾失我常與，我無所處。吾得斗升之水然活耳。君乃言此，曾不如早索我於枯魚之肆！」』」

春風埽地，方諮文斆之篇：大意是指施興的幫助如同春風吹拂大地，鮑照《紹古辭七首》裏所言那樣愁苦悲怨的話只可嘲笑而已。按，鮑照《紹古辭》其六：『春風掃地起。飛塵生綺疏。』其詩多感世事艱難。鮑照，字明遠，南朝宋文學家，與北周庾信并稱『鮑庾』，年幼家境貧困，從事農耕。埽，同『掃』，斆，同『學』。

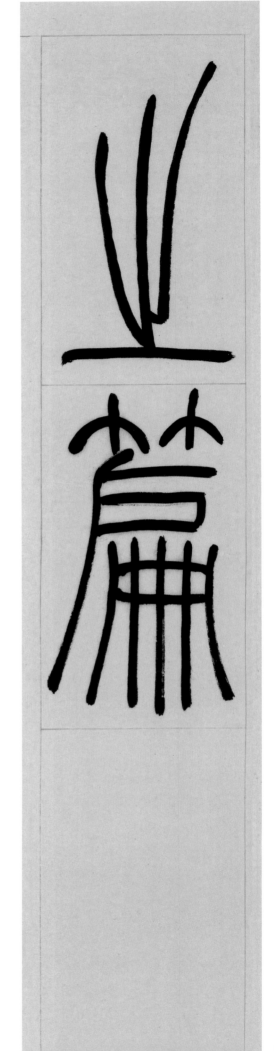

陸機演連珠

錦伯大兄先生屬書

壤之吳熙載書

陸士衡演連珠

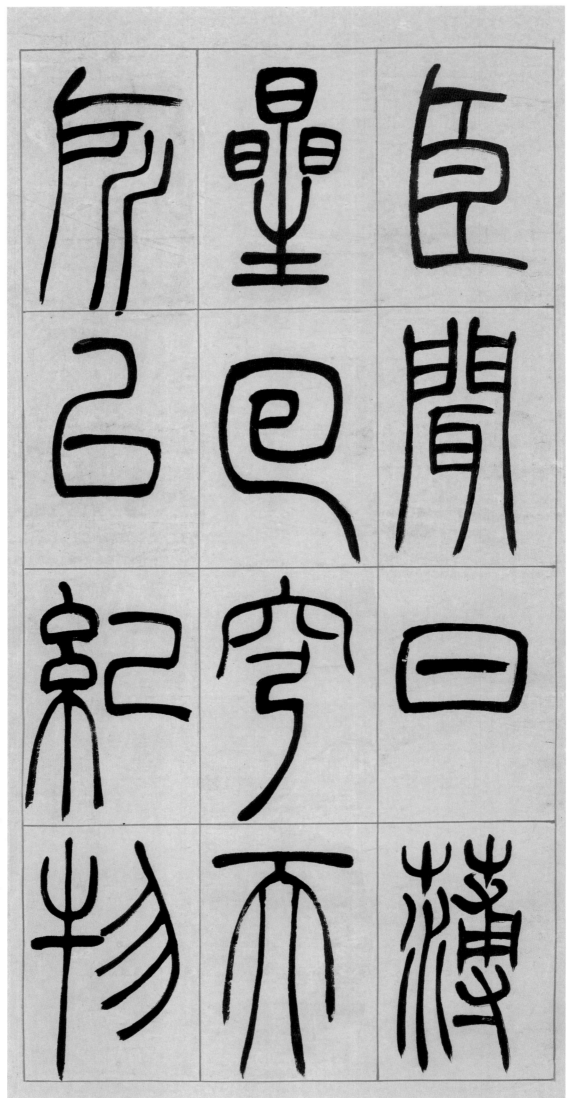

〇四〇

【陸機演連珠】臣聞日薄／星回，穹天／所以紀物……

日薄：太陽降落，代指日月的運行。

星回：星宿在天空運動流轉一周，代表時過一年。《禮記·月令》：「是月也，日窮於次，月窮於紀，星回於天，數將幾終，歲且更始。」孔穎達疏：「謂二十八宿隨天而行，每日雖周天一匝，早晚不同，至於此月，復其故處。」

陸機：字士衡，吳郡吳縣（今江蘇省蘇州市）人。西晉著名文學家、書法家。陸遜之孫、陸抗之子，與其弟陸雲合稱「二陸」。才性秀逸，辭藻宏麗，詩風繁縟，描寫詳盡，排偶疊連，咸有佳篇。以陸機、潘岳為代表的西晉詩風被稱爲「太康詩風」。

《演連珠》：連珠體駢文，共五十首，被收入《文選》。以重叠假喻、嚴密推演，行議論諷興之旨。張銑注：「連珠者，假托衆物陳義，以通諷諭之道。連，貫也。言貫穿情理，如珠之在貫焉。漢章帝時，班固、賈逵已有此作，機復引舊義以廣之。演，引也。」按，吳讓之此作節錄其中第一（殘）、三（殘）、十二、二十二、三十九、四十二（殘）首，文本亦與傳本稍有出入。

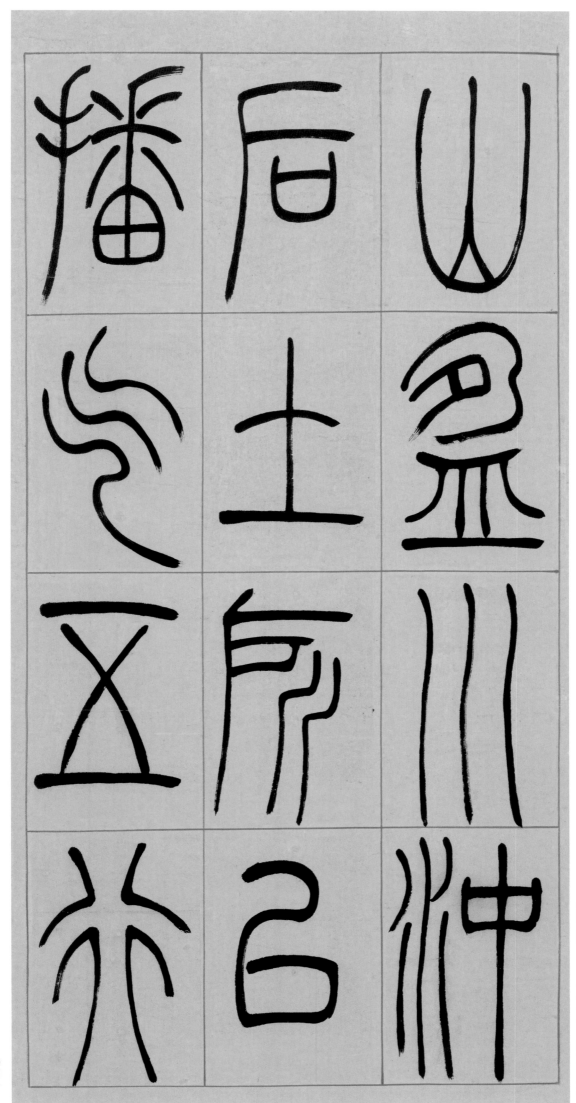

山盈川沖：約等於説山高水長。李善注：『《國語》太子晋曰：
「山，土之聚也。川，氣之通也。天地成而聚於高，歸物於下，疏爲
川谷，以導其氣也。」《字書》曰：「沖，虚也。」鄭玄《考工記》
注曰：「播，散也。」』

后土：大地之尊稱，與『皇天』相對應。《左傳》僖公十五年：『君
履后土而戴皇天。』

山盈川沖，／ 后土所以 ／ 播氣。五行／

錯 不 用

四 暖 起

歲 肆 而

是 而 用

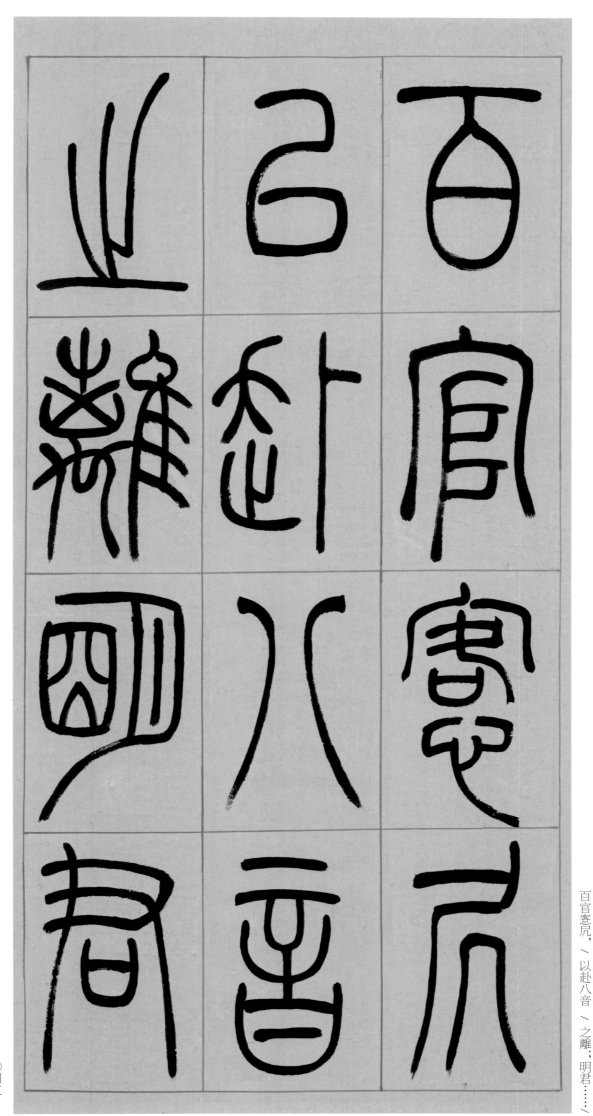

以赴八音之離：指如同應和音樂中的聲律，各在其位，分條縷析。赴，合。離，辨別。八音，八種材質所製之樂器，
泛指音樂。王引之《經義述聞·春秋左傳》：『古者八音謂之八風。襄二十九年傳：「五聲和，八風平。」謂八音克
諧也。』《周禮·春官·大師》：『皆播之以八音：金、石、土、革、絲、木、匏、竹。』鄭玄注：『金，鍾鏄也；
石，磬也；土，塤也；革，鼓鞀也；絲，琴瑟也；木，柷敔也；匏，笙也；竹，管簫也。』

按，以下有缺文。此第一則缺下文，下文
『（明君）執契，以要克諧之會。』

百官窓尻，／以赴八音／之離：明君……

按，此第三則缺前文：『臣聞髦俊之才，世所希之；，丘園之秀，因時

基命：猶『始命』，指君王初受天命而就位。《尚書·洛誥》：『王

（則揚）。『第一和第三兩則缺　文相加，共二十四字，正好相當

如弗敢及天基命定命，予乃胤保大相東土，其基作民明辟。』

於缺一屏。

擢才：選拔人才。

……則揚。是以／大人基命，／不擢才于／

后土明主聿興不降左於昊蒼

后土，明主／聿興，不降／左於昊蒼。

臣聞忠臣

率志不

其報貞

士

率志：實踐志向抱負。

貞士：言行一致、守志不移之人。

臣聞忠臣／率志，不謀／其報；貞士／

發 憤 期
在 明 賢
是 以 柳
莊 黜 殯

柳莊：春秋時衛國太史，曾勸阻衛獻公封賞隨行親信。病死後，衛君爲其吊喪封賞，被稱爲「社稷之臣」。詳見《禮記·檀弓下》。李善注：「《韓詩外傳》曰：『昔衛大夫史魚病且死，謂其子曰：我數言蘧伯玉之賢，而不能進，而不能退。死不當居喪正堂，殯我於室足矣。衛君問其故，子以父言聞於君。乃召蘧伯玉而貴之，彌子瑕退之。徙殯於正堂，成禮而後去。可謂生以身諫，死以屍諫。』」然經籍唯有史魚黜殯，非是柳莊，豈爲書典散亡，而或陸氏謬也。

黜殯：不在正堂殯斂，而置於內室中。任昉《齊竟陵文宣王行狀》：「黜殯之請，至誠惻惻。」

發憤，期在／明賢。是以／柳莊黜殯，／

非貪瓜衍／之賞：禽息／碎首，豈要／

瓜衍之賞：意指重賞。典出《左傳‧宣公十五年》：「晉侯賞桓子狄臣千室，亦賞士伯以瓜衍之縣。曰：「吾獲狄土，子之功也。微子，吾喪伯氏矣。」」瓜衍，古地名，春秋時晉邑，故地在今山西孝義北。

禽息：春秋時秦國大夫，向秦繆公薦百里奚，不納，言「無補於國不如死」，激憤之下以頭撞門柱而死。繆公感其忠烈，遂以五張羊皮從楚國換回百里奚，秦國自此大盛。《論衡》：「傳言禽息薦百里奚，繆公出，當門僕頭碎首，以達其友。」

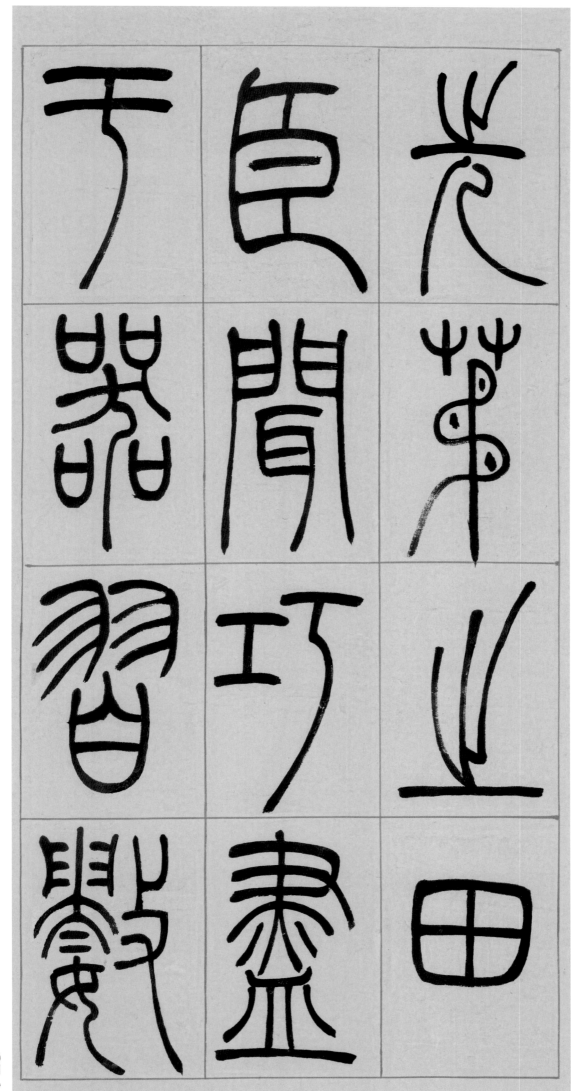

先茅之田。／臣聞巧盡／于器，習數／

先茅：縣名，晉襄公以推薦郤缺有功，將大夫先茅的封邑賞賜給胥臣。李善注：「《左氏傳》曰：『襄公以再命命先茅之縣賞胥臣，曰：舉郤缺，子之功也。』杜預曰：『先茅絕後，故取其縣以賞胥臣也。』」胥臣，字季子，春秋時期晉國大夫，司空。

輪匠肆目

不乏奚仲

之眇：瞽瞍

奚仲：夏朝時工匠，相傳造車有功，大禹封其爲薛國國君。《尸子》：「造車者，奚仲也。」《論衡》：「倉頡作書，奚仲作車。」

眇：傳本作『妙』。

瞽瞍：盲人。

清耳，而無 / 伶倫之督。 / 臣聞放身 /

伶倫：傳說爲黃帝時樂官，樂律之創始者。《呂氏春秋・古樂》：「昔黃帝令伶倫作爲律。」

督：古同『察』。本句劉孝標注：『此言事在外則易致，妙在內則難精。奚仲巧見於器，故輪工能繼其致也。伶倫妙在其神，故樂人不傳其術也。』

放身：不受拘束。

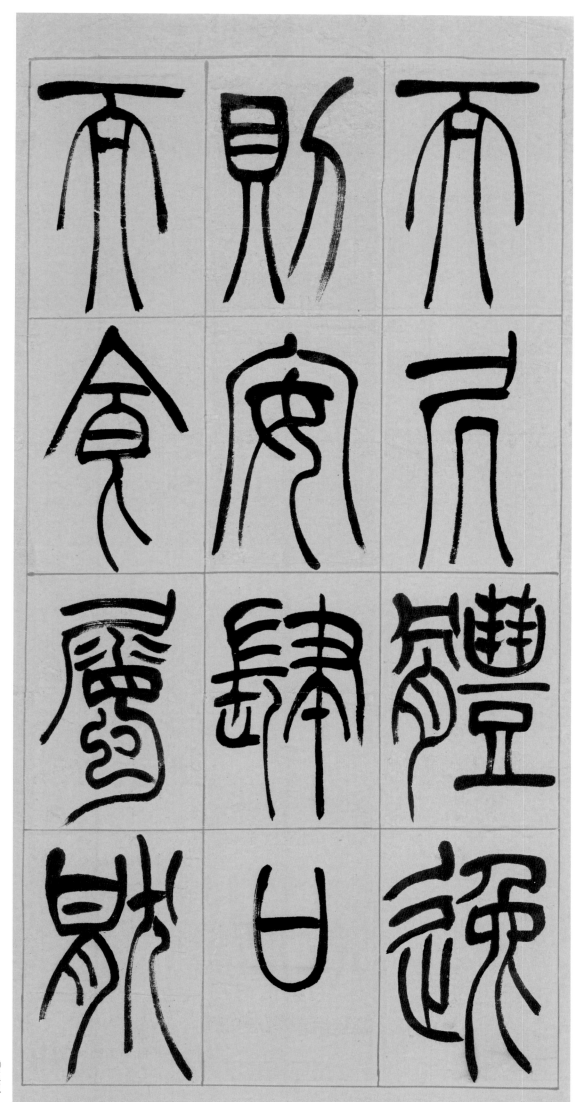

屬猒：即『屬厭』，飽腹滿足。語出《左傳》昭公二十八年：『願以小人之腹，爲君子之心，屬厭而已。』杜預注：『屬，足也。言小人之腹飽，猶知厭足，君子之心亦宜然。』

而尻，體逸／則安：肆口／而食，屬猒／

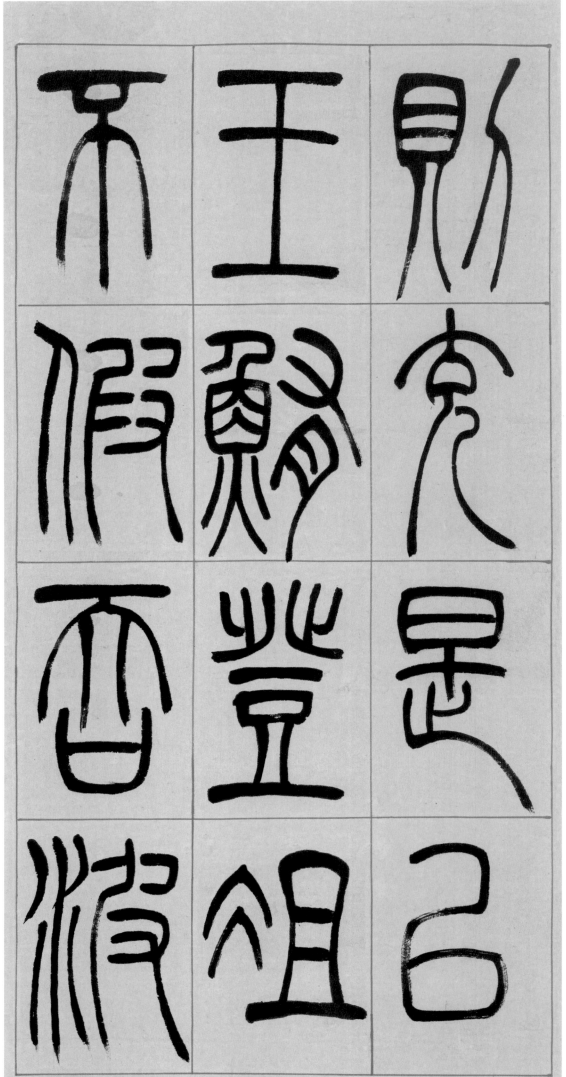

則充。是以／王鮪登俎，／不假吞波／

王鮪：魚名。張衡《東京賦》：『王鮪岫居，能鱉三趾。』

俎：切肉或切菜時墊在下的砧板。

— 吞波之魚：泛指大魚。劉邵《趙都賦》曰：「巨鱷冠山，陵魚吞舟。」吸
潦吐波，氣成雲霧。」

蘭膏：古代用蘭香煉製的油脂，可以點燈，然有香氣。《楚辭·招
魂》：「蘭膏明燭，華容備些。」王逸注：「蘭膏，以蘭香煉膏也。」

侸室：立於室。《說文解字》：「侸，立
也。」傳本作「停室」。

銜燭之龍：古代傳說中的神仙，人面蛇身，口中銜燭而能照耀幽冥之國。《楚辭·天問》：
「日安不到，燭龍何照？」王逸注：「言天之西北有幽冥無日之國，有龍銜燭而照之也。」
《山海經·海經》：「西北海之外，赤水之北，有章尾山。有神，人面蛇身而赤，直目正乘，
其瞑乃晦，其視乃明，不食，不寢，不息，風雨是謁，是燭九陰，是謂燭龍」

之魚／蘭膏／侸室／不思／銜燭之龍／

〇五五

臣聞觸非 / 其類，雖疾 / 弗應…感以 /

商飆飄山，不興盈尺之雲：大意爲秋風飄蕩於山間，是不會起興雲圍降下雨露的。此處指昏君在位，施行的政策未能得民心。劉孝標注：『商風漂蕩，本無興雲之候，暗君政亂，不能懷百姓之心。』商，五音之一，古人以五音配季節，則商音配秋季。按：以下缺二十四字，正好相當於缺一屏。缺文爲：『不興盈尺之雲；谷風乘條，必降彌天之潤。故闇於治者，唱繁而（和寡）。』谷風乘條，必降彌天之潤。此處指明君當政，則天下太平。

大意爲山谷中風雲興起，必定漫天降下雨露潤澤萬物。

其方，雖微＼則順。是以＼商飆飄山，＼

審乎物者：詳察物情之人。

……和寡，審乎／物者，力約／而功峻。／

老辣痛峭，氣橫九州。斯、冰內蘊，金石外道。超元軼明，惟漢與牟。

——清 汪鋆《汪鋆印贊》

深於金石之學，書畫篆刻亦各極所妙。

——清 吳雲《晉銅鼓齋印存序》

完白書從印入，印從書出，其在皖宗爲奇品，爲別幟，讓之雖心摹手追，猶愧其體，工力之深，當世無匹。

——清 魏錫曾《吳讓之印譜跋》

讓之於印宗鄧氏而歸於漢人，年力久，手指皆實，謹守師法，不敢逾越，於印爲能品。

——清 趙之謙《書揚州吳讓之印稿》

讓翁平生固服膺完白，而於秦漢印璽探討極深，故刀法圓轉，無纖曼之習，氣象駿邁，質而不滯。余嘗語人：『學完白不若取徑於讓翁。』

——清 吳昌碩《吳讓之印存跋》

圓朱入印始趙宋，懷寧布衣人所歸。一燈不滅傳薪火，賴有揚州吳讓之。

——丁輔之《論吳讓之詩》

善篆隸書，於歷代碑碣窮源竟委，故能以碑刻摹印。

——葉爲銘《再續印人小傳》

吳讓之、趙悲庵爲之後勁，益昌明之，於是刻印之術乃再進，駸駸乎邁前人矣。

——羅振玉《傳樸堂印譜序》

讓之雖承完白法，而運刀行氣，不襲其面目，似以秦漢爲宗。

——高時顯《晚清四大家印譜序》

讓翁刻宗完白而小變，其刀法能自辟蹊徑，晚年所作，工力深邃，其茂密處直欲駕山人而上之，惟渾古不逮焉。

——王福庵《吳讓之印存跋》

維揚吳讓之，四體書學鄧完白而姿媚過之，因以其筆法作畫治印也。承西冷諸家之緒，初學浙派，終專徽宗。……讓之姿媚，一豎一橫，必求展勢，頗爲得秦漢遺意。非善變者，不克臻此。

——黃賓虹《吳讓之印存跋》

圖書在版編目（CIP）數據

吳讓之書法名品/上海書畫出版社編.--上海：上海書畫
出版社，2023.5
（中國碑帖名品二編）
ISBN 978-7-5479-3091-5

Ⅰ.①吳… Ⅱ.①上… Ⅲ.①篆書－法帖－中國－清代 Ⅳ.
①J292.26

中國國家版本館CIP數據核字（2023）第076452號

中國碑帖名品二編[三十八]

吳讓之書法名品

本社 編

責任編輯	張恒烟　馮彥芹
審　讀	陳家紅
圖文審定	田松青
責任校對	黃　潔
封面設計	王　崢
整體設計	馮　磊
技術編輯	包賽明

出版發行	上海世紀出版集團
	❺ 上海書畫出版社
地址	上海市閔行區號景路159弄A座4樓
郵政編碼	201101
網址	www.shshuhua.com
E-mail	shcpph@163.com
經銷	各地新華書店
印刷	上海雅昌藝術印刷有限公司
開本	710×889 mm 1/8
印張	8
版次	2023年6月第1版
	2023年6月第1次印刷
書號	ISBN 978-7-5479-3091-5
定價	69.00元

若有印刷、裝訂質量問題，請與承印廠聯繫